神奇彩繪本
森林童話奇緣

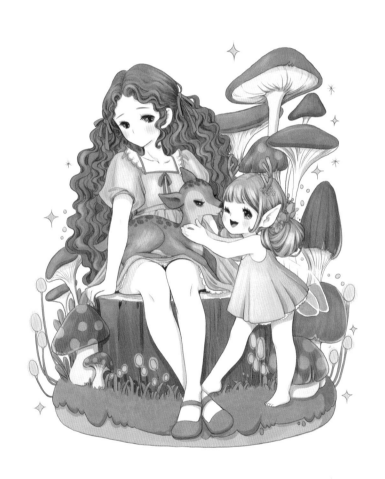

森林童話奇緣(神奇彩繪本)

作　　者：Apple Horong
企劃編輯：王建賀
文字編輯：王雅雯
設計裝幀：張寶莉
發 行 人：廖文良

發 行 所：碁峰資訊股份有限公司
地　　址：台北市南港區三重路 66 號 7 樓之 6
電　　話：(02)2788-2408
傳　　真：(02)8192-4433
網　　站：www.gotop.com.tw
書　　號：ACU085400
版　　次：2024 年 05 月初版
建議售價：NT$280

神奇彩繪本

森林童話奇緣

據說，當人們感到危險時，會在不知不覺中自言自語。
當生活遇到困難時，「心裡的另一個我」會對自己說話。
「你可以的，可以克服的。別緊張！沒事的。」
書中出現的女孩們會給你力量，
她可能是你身邊的某個人，
或者就是你自己。

這本圖畫著色書的誕生也是因為某人的溫暖話語。
「真想親手為妳的圖畫上色，我想這會以某種方式治癒我。」
聽到這句話時，我心裡便有了「有一天我一定要創作出一本
圖畫著色書」的念頭。

我也曾有過一度想要放棄一切的困難時刻。
在畫這些圖時，我想起了過去幫助我度過那些難熬日子的人們，
並對未來懷抱希望。
我也把「希望你在為圖片上色的過程中能找到平靜和快樂」
這份心情，一併注入到這些圖片中，
衷心希望這份珍貴而真摯的感情能傳遞給你們。

有時候我會憶起年幼時的著色時刻，
每當想起自己用色鉛筆一筆一筆地為在校門口文具店買來的
圖畫本上色的情景時，心中就會帶來一些正能量。
翻開這本著色書的你，就可以享受這樣的樂趣。
如果你還沒有感受到的話，希望你可以從現在開始逐漸體會，
想像你用自己的方式與顏色來完成這些圖畫就會讓我感到
非常開心，就彷彿是我們一起完成這些圖畫一樣。
謝謝你給予我這樣的喜悅。
那麼，現在你可以和我一起完成這些圖畫嗎？

 Apple Horong

Contents

在開始之前

12　表達光明與黑暗

16　繪製圖案

19　表現閃光

Part.1　我會成為你的好朋友

22　我會成為你的朋友

24　我心中的一個小池塘

26　一面可以映照出內心的鏡子

28　我會治癒你的傷口

30　美人魚的禮物

32　看不見的繩子

34　蘋果裡的心

36　去一個沒有煩惱的地方

38　兩個還是一個

40　不同卻更好

Part 2 有你在身旁真好

44 你是如此閃耀

46 夢想的目的地

48 甜如蜜的時光

50 有時你需要一些空間

52 陣雨很快就會停止

54 別害怕

56 分享的愈多，得到愈多

58 噓！這是祕密

60 等待之後

62 開心是因為有你

Part 3 休息一下就好了

66 會找到出路的

68 午後的野餐

70 席地而坐

72 讓想像力飛翔

74 祝你有個好夢

76 紫藤下

78 是時候好好休息一下

80 屬於你的季節

82 我需要時間

84 微風拂過山坡

87 附錄｜彩繪卡片

在開始之前

[表達光明與黑暗]

對比（明暗）表現得好的話，圖畫的立體感就會變得栩栩如生。看著彩圖畫出明暗也可以，但如果你了解明暗的呈現方式再去畫，就能更自然地表達出來。

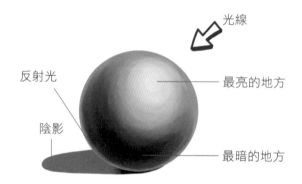

表現明與暗時，重要的是光的方向。光線照射到物體的一面最亮，另一面則較暗。另外，從地面反射並照到物體上的微弱光則稱為反射光。上色時，如果想表現出暗面的陰影，可以將同一種顏色塗得深一點，或者輕輕地塗深一個色調。陰影主要出現在物體折疊或彎曲的部分，或物體重疊時隱藏在後面的部分。

根據光線方向變化的陰影

身邊

在光的相反方向，會出現較暗、較大的陰影。

臉

整體陰影較淡，只在鏤空和折疊的地方出現陰影。

背面

與光線相反方向的正面，整體較暗，身體的外側顯得較亮。

物體光影的表達

貓

凸面表現得明亮，而與光線相反方向的後腦勺和背部則呈現出暗色。將耳朵、胸部和腿部的內側塗上稍暗的顏色以產生陰影，在接觸地面的尾巴底部也畫上陰影。

衣服

在織物的皺紋部分，沿著皺紋的紋理在與光線相反的方向上添加陰影。

植物

主要在許多重疊的區域表現出陰影，而花盆的部分，則在突出部位的底部添加陰影。

花

主要在花瓣重疊的區域和花瓣底部添加陰影。另外，閉合花瓣的內側表現得稍暗，在花萼接觸花朵的部分以及莖的上部添加陰影。

雲

可以把雲想成幾個圓形的組合。想像一下，為每個圓形添加陰影。由於太陽高於雲層，雲層底部會顯得較暗。然而，由於雲的顏色是自然明亮的，因此最好將陰影畫得淺一點而不是太暗。如果在陰影中添加柔和的漸變並讓邊界模糊些，則可以創造出朦朧的雲彩感覺。

練習　畫出陰影

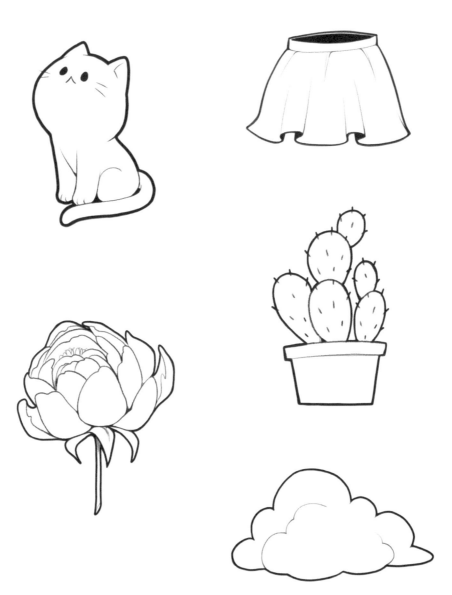

[繪製圖案]

各種圖案是使繪畫變得有趣的元素之一。即使只是在圖畫上加上一點點圖案，看起來也是一幅經過精心雕琢的圖畫，會給人一種精緻的感覺。本書的設計沒有太多的圖案，是為了讓你能夠自由發揮。著色的同時，畫出各種自己喜歡的圖案，就會體驗到不一樣的樂趣。

衣服的圖案

圓點圖案

為衣服上色後，每隔一段距離就畫一個點點。如果用力壓，點的形狀可能會變形並且看起來很亂，因此請稍微下壓形成一個小圓形即可。

條紋

沿著衣服的紋理一口氣畫出線條，不要斷斷續續地畫。如果擔心畫出歪斜的線條，可以先放輕手的力道，輕輕地畫一遍，然後再加深線條以使其更濃密。

幾何圖案

如果想營造出獨特而精緻的感覺，試著使用幾何圖案。繪製交叉線時，請使用長度相似的線條，以創造更有條理的外觀。除了右邊的範例圖外，你還可以嘗試繪製其他形狀的幾何圖案。

花卉圖案

如果想要給人可愛的感覺，不妨試著畫一些小花；如果想要給人華麗的感覺，可以嘗試用原色(紅、黃和藍基本色)畫一些大而鮮豔的花朵。畫完花後，用深色畫出花中央的花蕊可以增加立體感。

動物的圖案

動物圖案可以有多種表現方式，你可以隨意畫出斑點、條紋，或任何你想要的圖案。繪製圖案時，請想像動物的立體形態，適當地繪出外形。如果用不同的顏色讓鼻子和臉頰突出一點，看起來會更可愛。

　　請試著畫出衣服上和動物身上的圖案

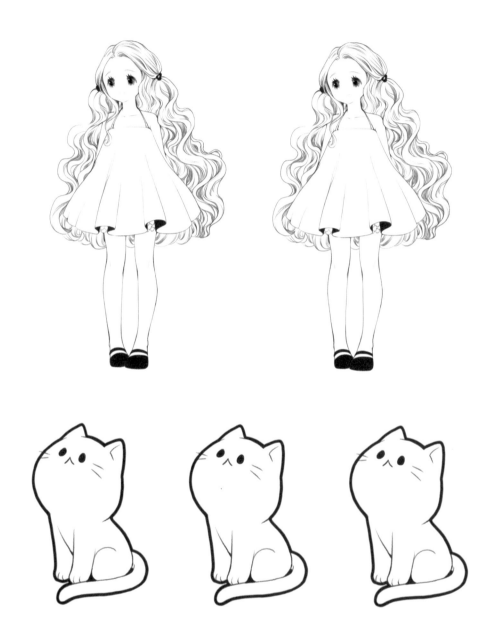

［ 表現閃光 ］

在圖案上畫出大小不一的白點來表現亮光，不僅可以給人一種神秘的感覺，也可以提高圖案的完整度。

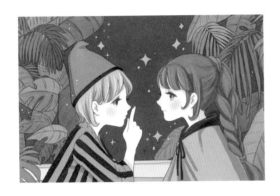

▶ 在人物周圍畫上大大小小的白點，表達一種神秘的氛圍。

▶ 在瞳孔畫上白點，表現出閃亮的眼睛。在臉頰上畫上小白點，表現出晶瑩剔透的臉龐。

我會成為
你的好朋友

我會成為你的朋友

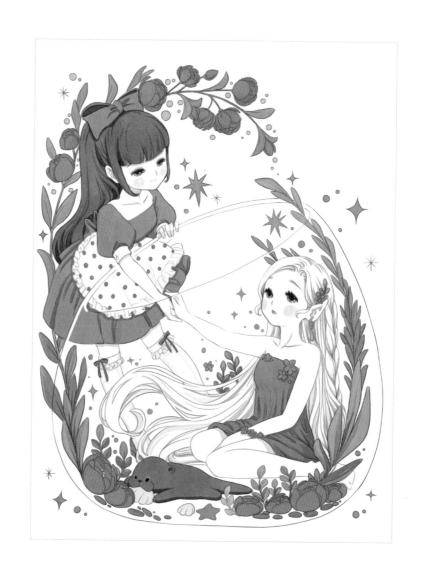

靜靜握住我伸出的手，
是時候逃離這個煩悶的空間了。
不要忽視自己溫暖的心，
就像熱情的花朵在冰冷的心裡綻放。
「我會成為你的朋友。」

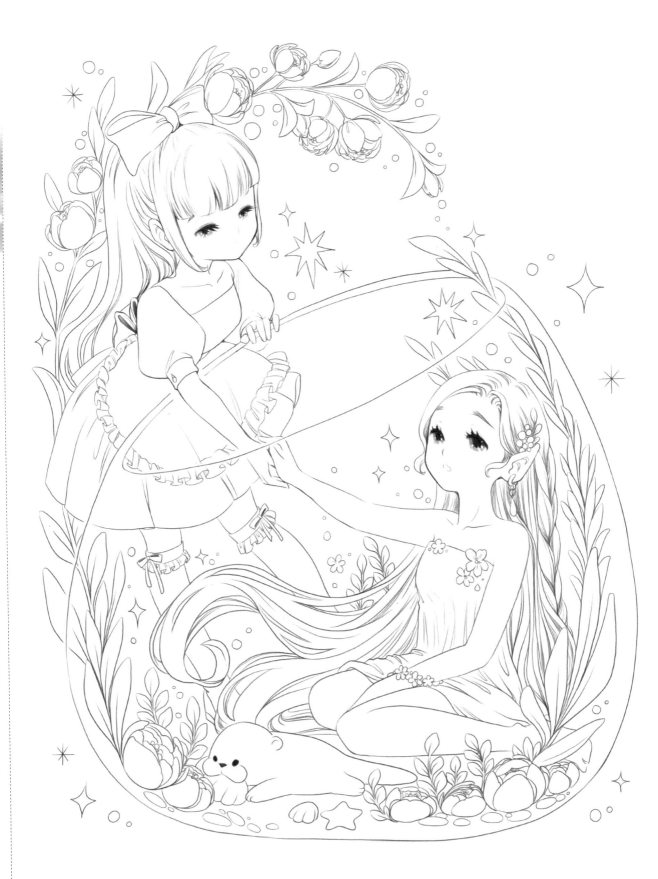

我心中的一個小池塘

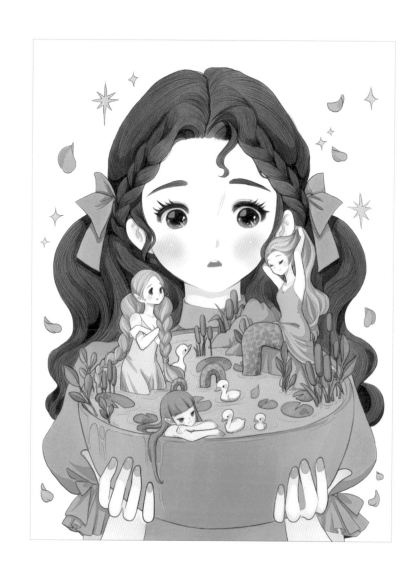

我心裡有一個小世界，
其中有一方小池塘，
住著小小的美人魚。
那是我不曾知曉的神祕世界。

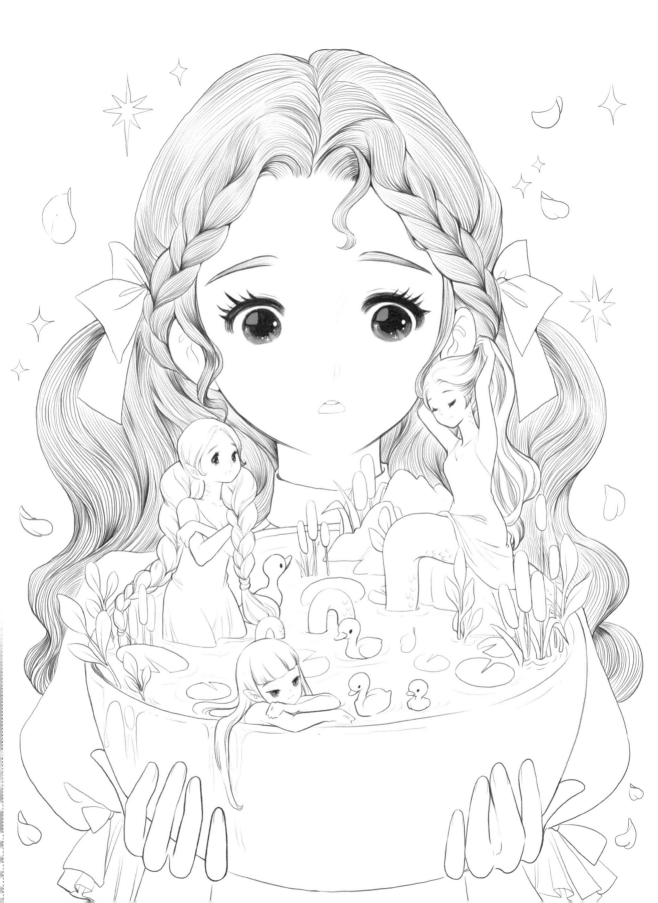

一面可以映照出內心的鏡子

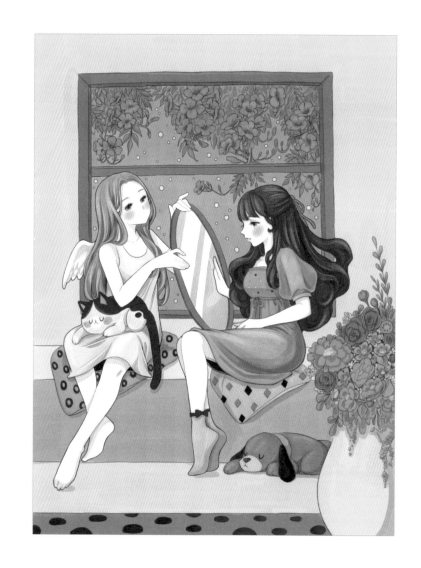

她遞出一面鏡子。

我看著面前的鏡子，皺了皺眉頭。

「我一點也不美麗。」

她說，

『現在，再看一下。

妳的笑容多可愛啊！』

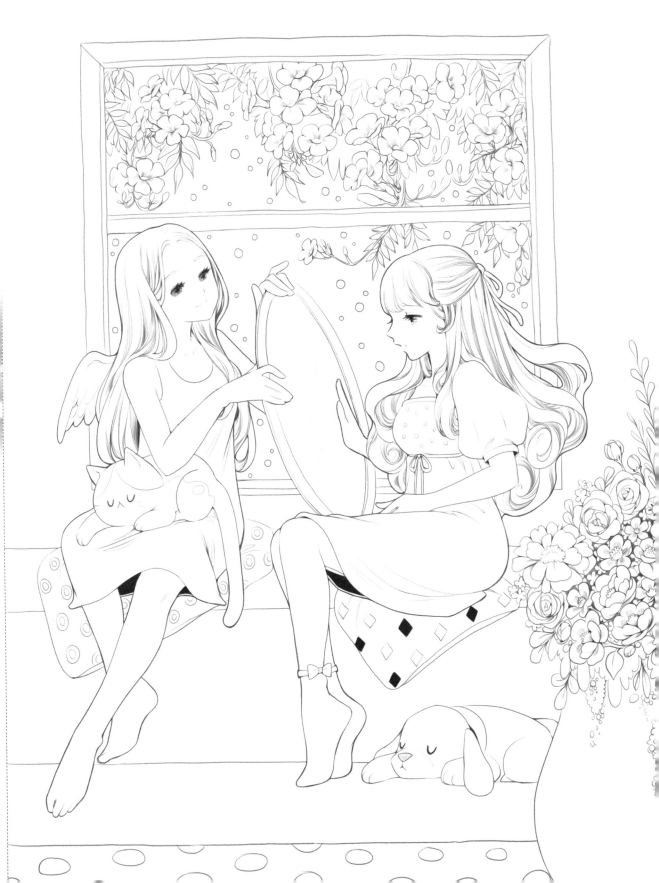

我會治癒你的傷口

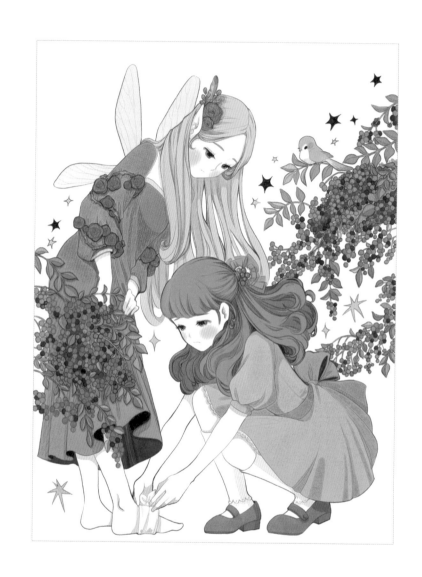

不要把你的傷痛藏在玫瑰的刺後面。
儘管這對你來說可能不是什麼大事，
請記住，有人比你更痛苦。

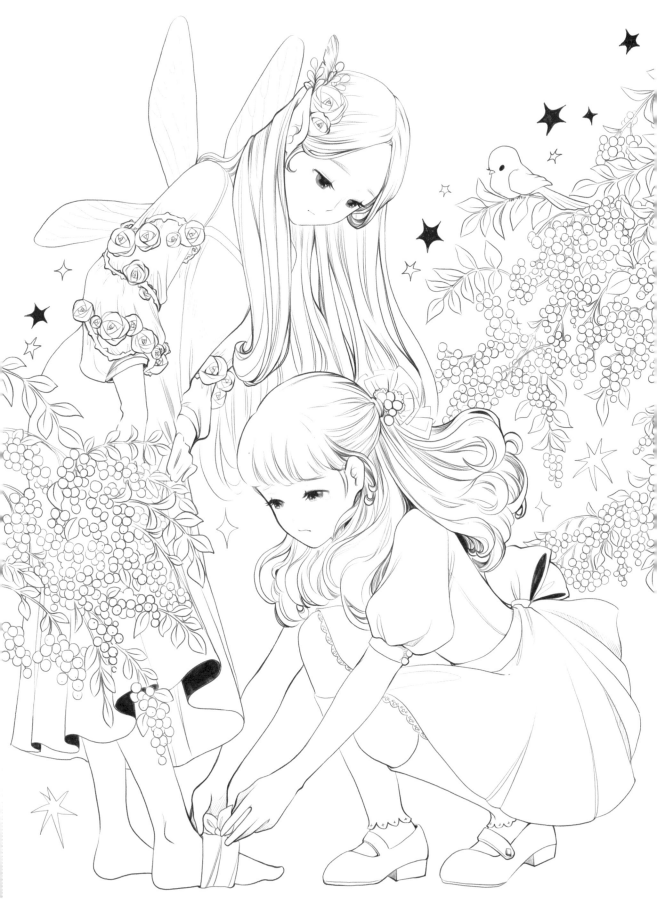

美人魚的禮物

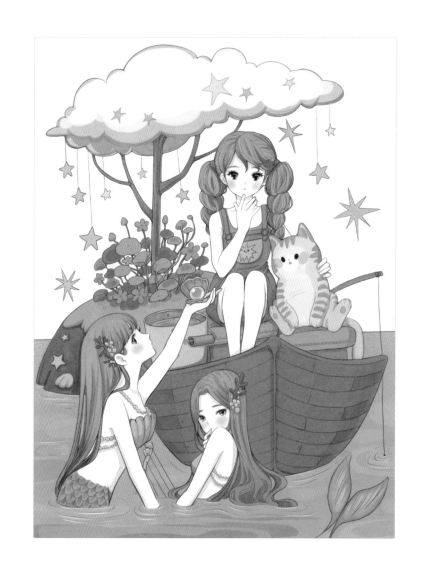

致離開島嶼開始冒險的朋友，
這是美人魚贈送的小珍珠。
「離開這裡後，無論去哪裡，你都會過得很好。」
這是我們的心意。
「你就像這顆珍珠，永遠閃耀。」

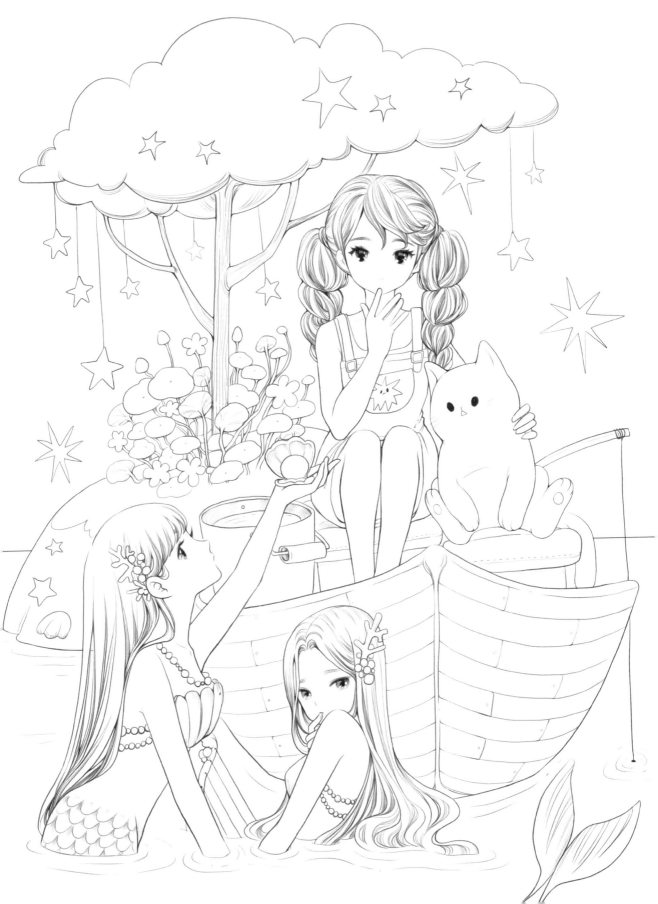

看不見的繩子

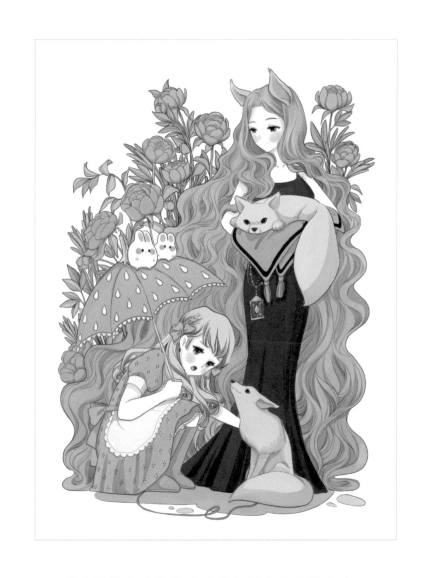

當我撫摸你柔軟的皮毛並凝視著你的雙眼時，
我感覺到一股溫柔的情感在心中綻放。
即使不說話，我們的心意也能相通，
就像被一條看不見的線連結在一起。

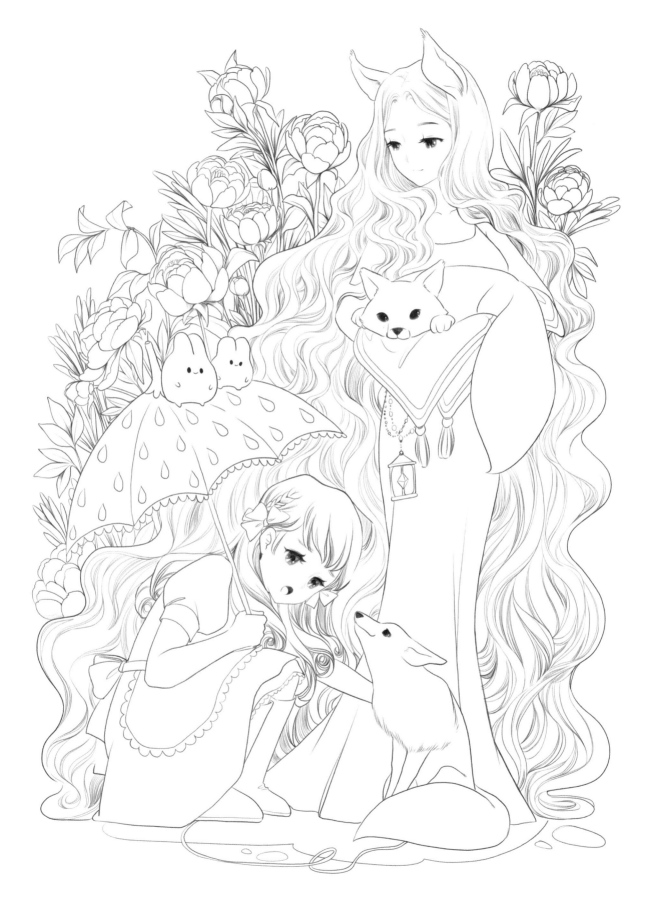

蘋果裡的心

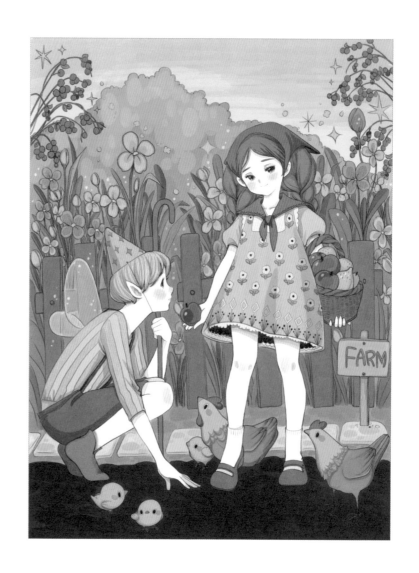

害羞地遞出一個蘋果。
「你喜歡蘋果嗎？」
再說一次。
「我想和你做朋友。」

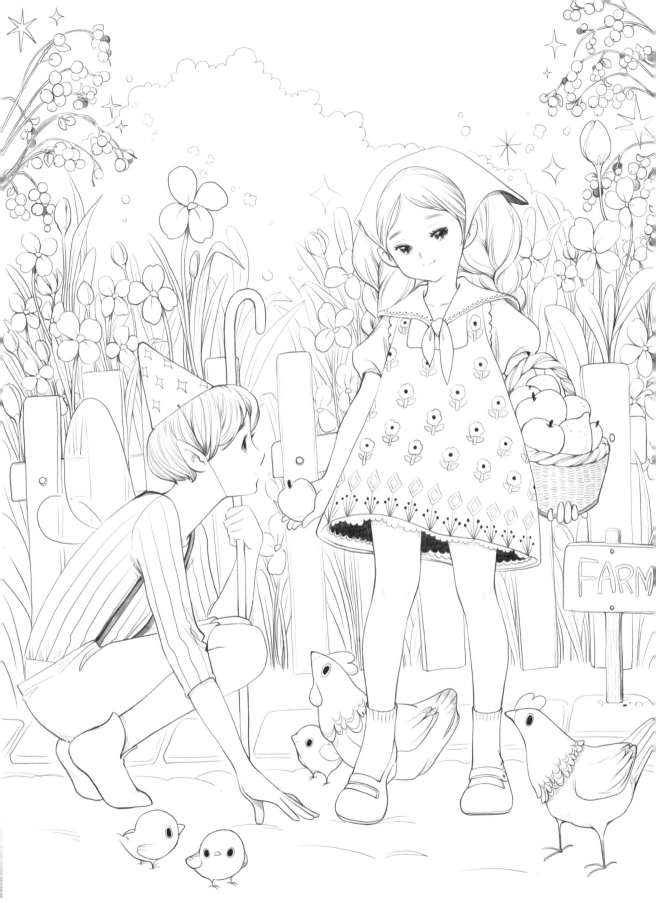

去一個沒有煩惱的地方

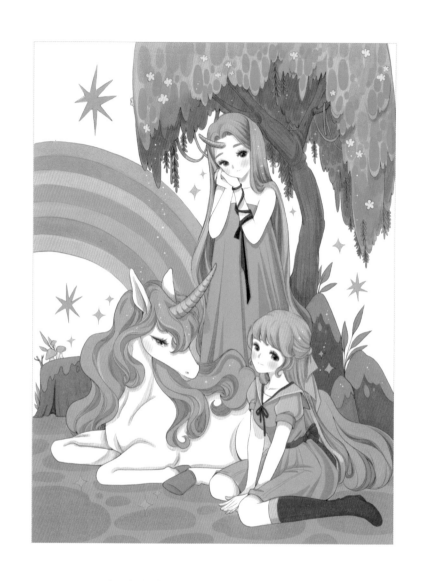

無論你有什麼煩惱，請告訴我，
我會傾聽你訴說一切。
然後，我們可以一起騎著獨角獸，
前往無憂無慮的彩虹村。

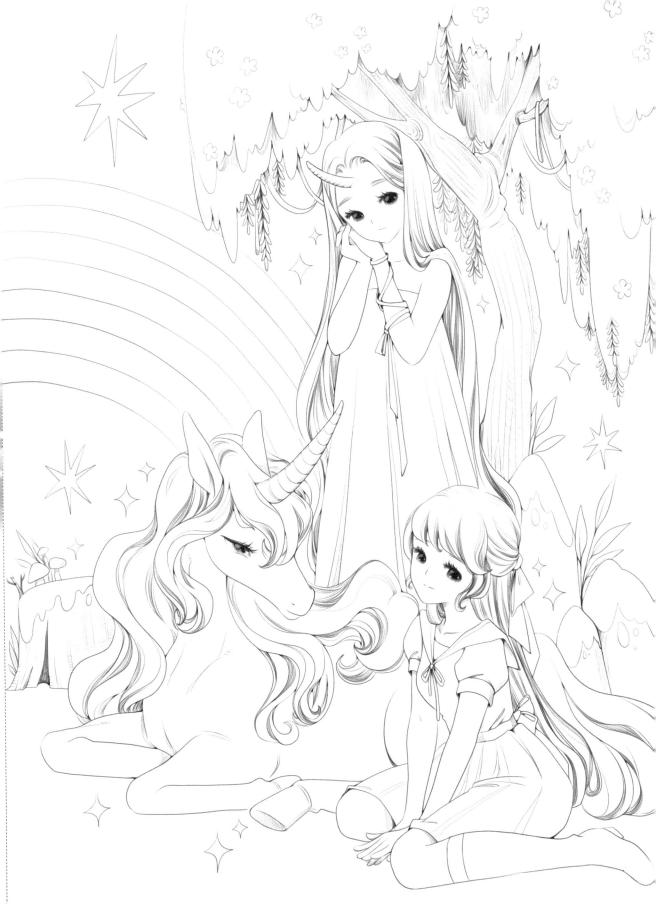

兩個還是一個

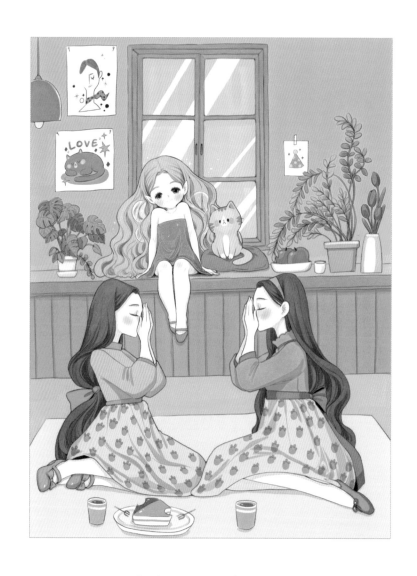

你就是我，我就是你，
就算閉上眼睛也能感受到。
我們是兩個人，卻是一體的。
兩個人，一個靈魂。

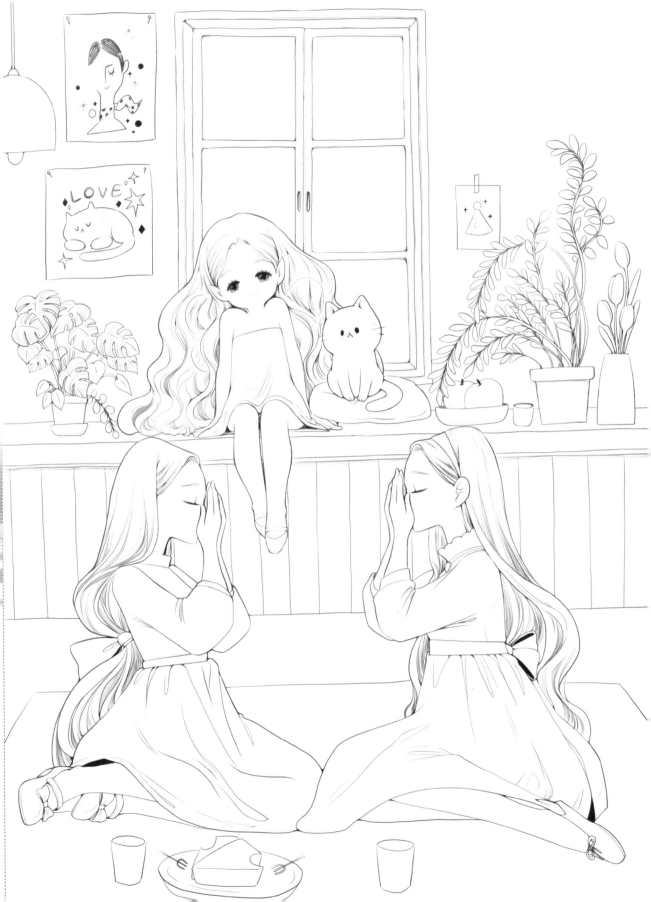

不同卻更好

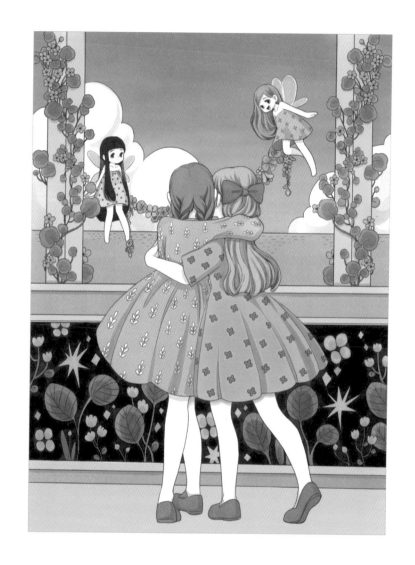

我們是如此不同，但這讓我們變得更好。
因為你擁有我所沒有的東西。
我們知道，當我們承認彼此的差異時，
誤解也會消失。

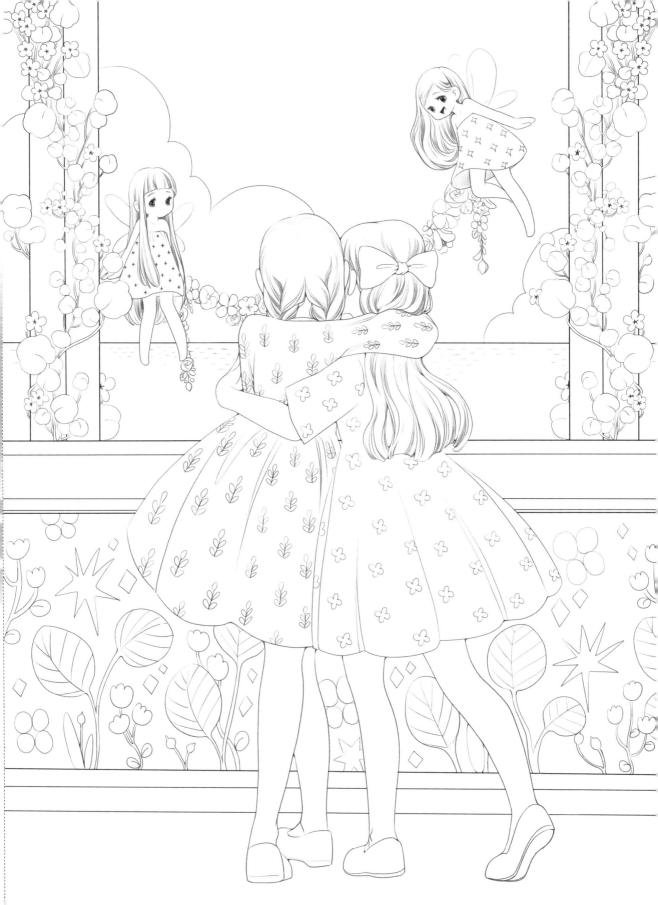

有你在身旁真好

你是如此閃耀

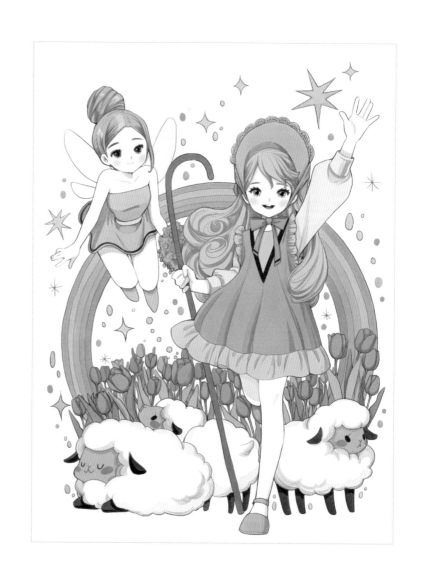

你總是用燦爛的笑容迎接我，
是如此可愛，讓我想更靠近一點。
你天生就是如此閃耀。

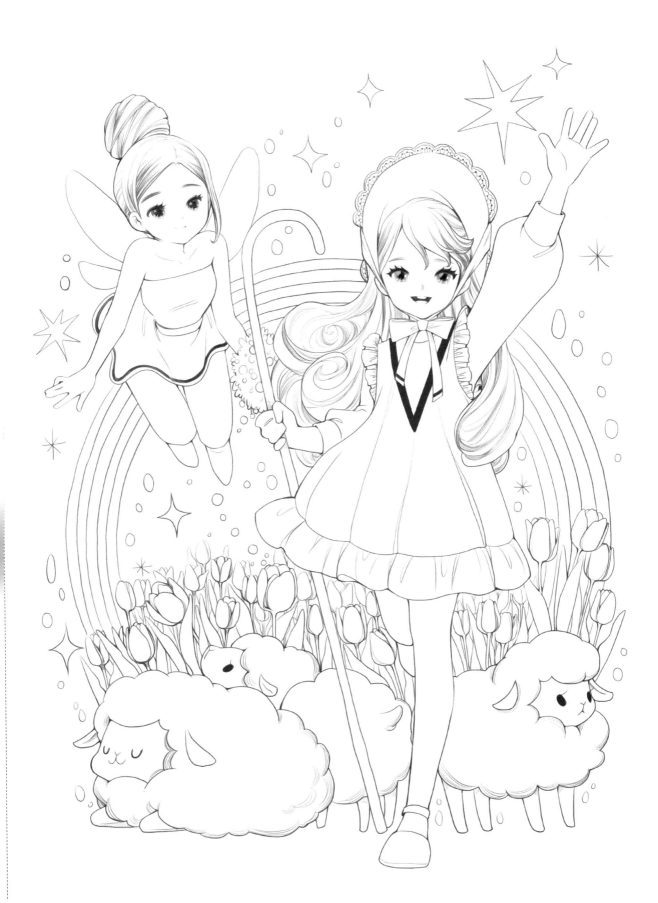

夢想的目的地

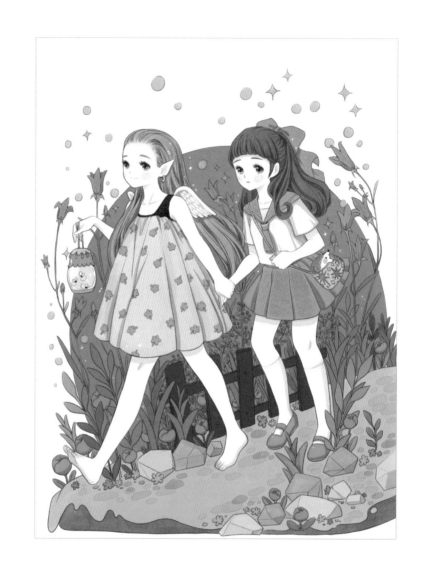

命運仙子的眼睛閃閃發光，她抓住了我的手。
「這裡既黑又難以看清，甚至很陌生。
不過，還是要緊緊握住我的手，跟著我走。
我會帶你去你夢想的目的地。
你的夢想是值得的。」

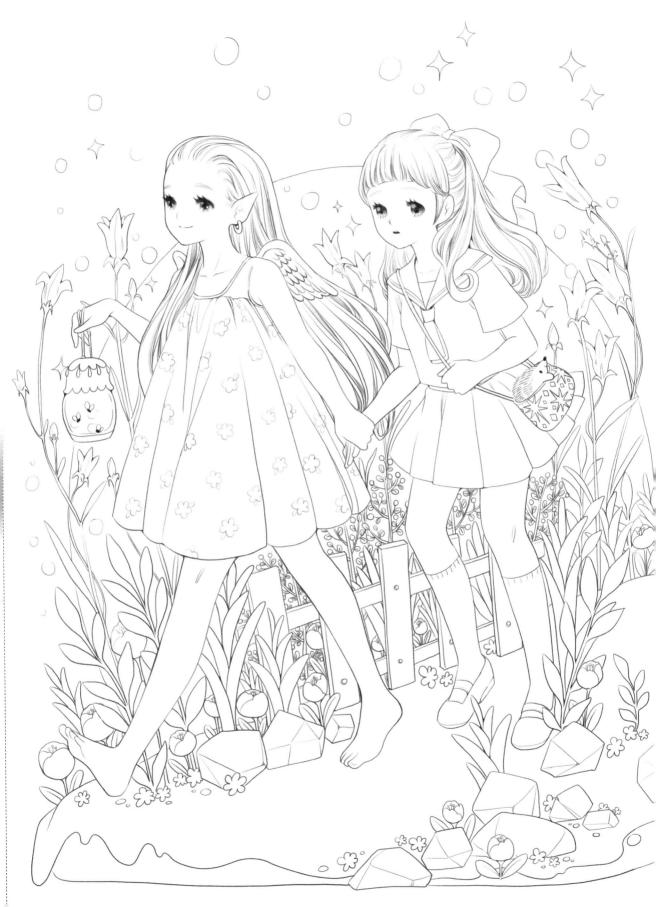

甜如蜜的時光

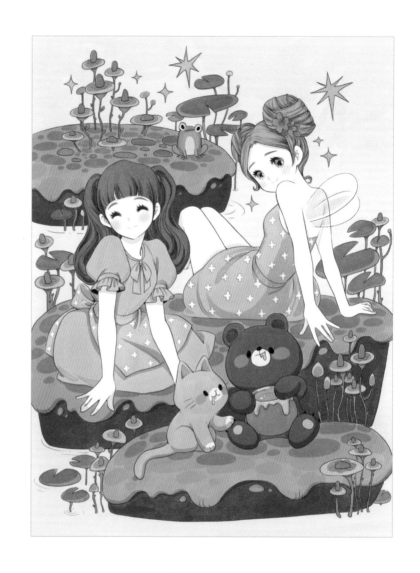

「小夥伴們，請盡情享用，
我們這裡有很多的蜂蜜。」
原來無條件地給予，
也能感到如此幸福。

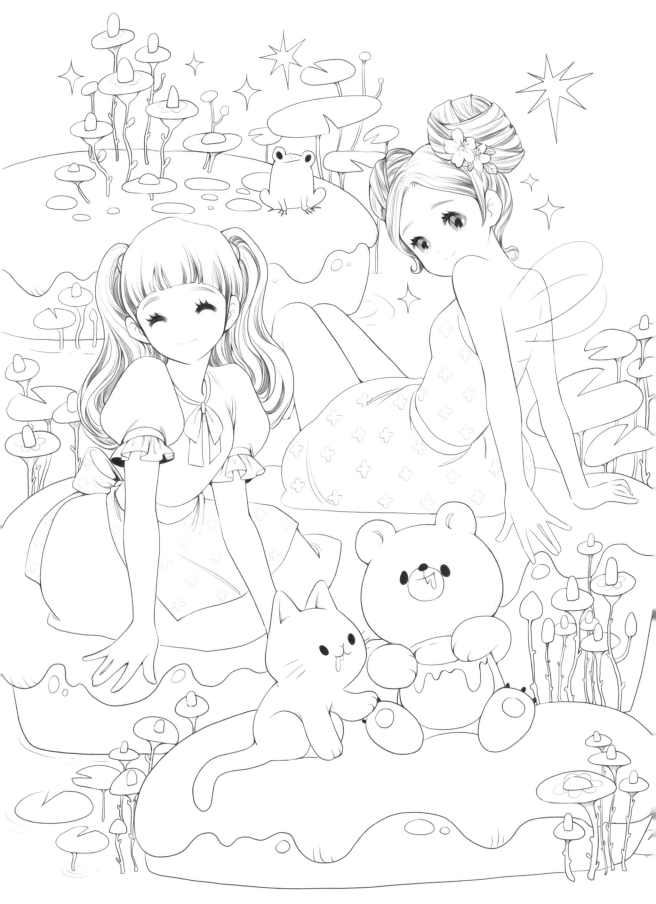

有時你需要一些空間

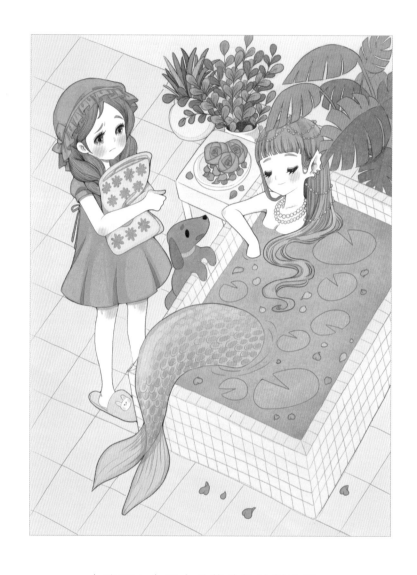

女孩啊！生活未必總是按計劃進行。
不要把急躁的心情表現在臉上，
有時你必須耐心等待。
何不像我一樣
泡在水裡放鬆一下？

陣雨很快就會停止

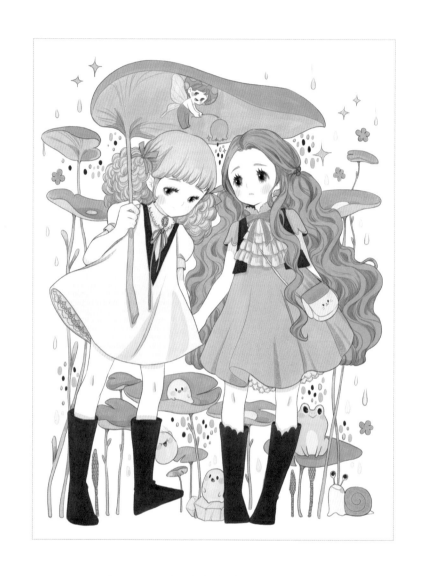

無須因突如其來的陣雨而驚慌。
我們可以摘下一片大葉子當傘，
這場雨很快就會停止，世界將再次被陽光照亮。

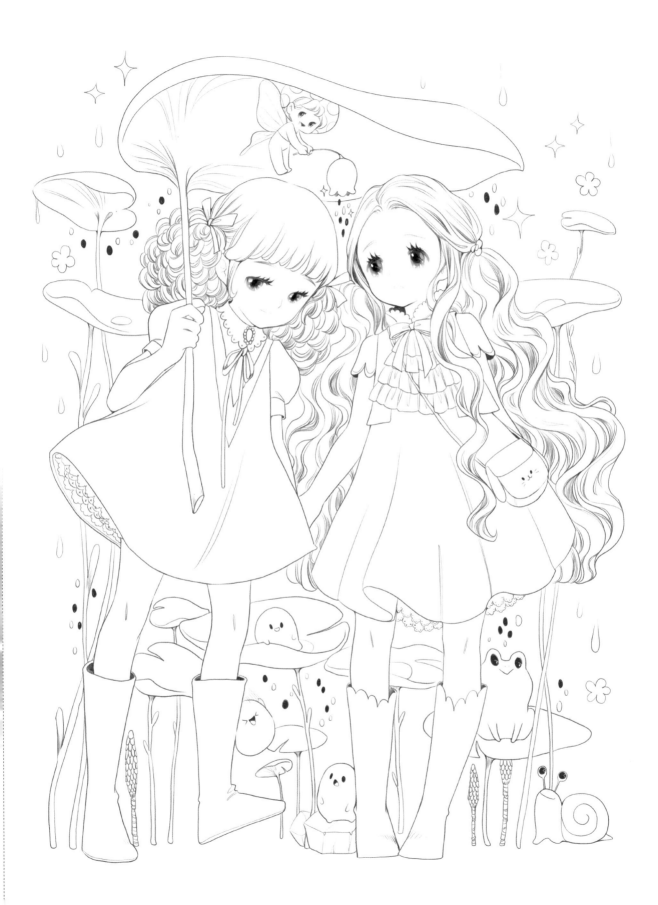

別害怕

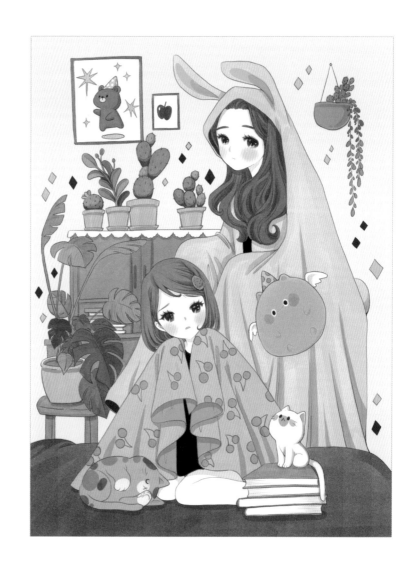

在黑暗的深處，我以為蟄伏著可怕的怪物。
打開燈的那一刻，
才發現是蓋著兔子毛毯的妹妹！
不要害怕黑暗中的怪物。
當你打開燈的那一刻，你會發現這其實根本沒什麼。

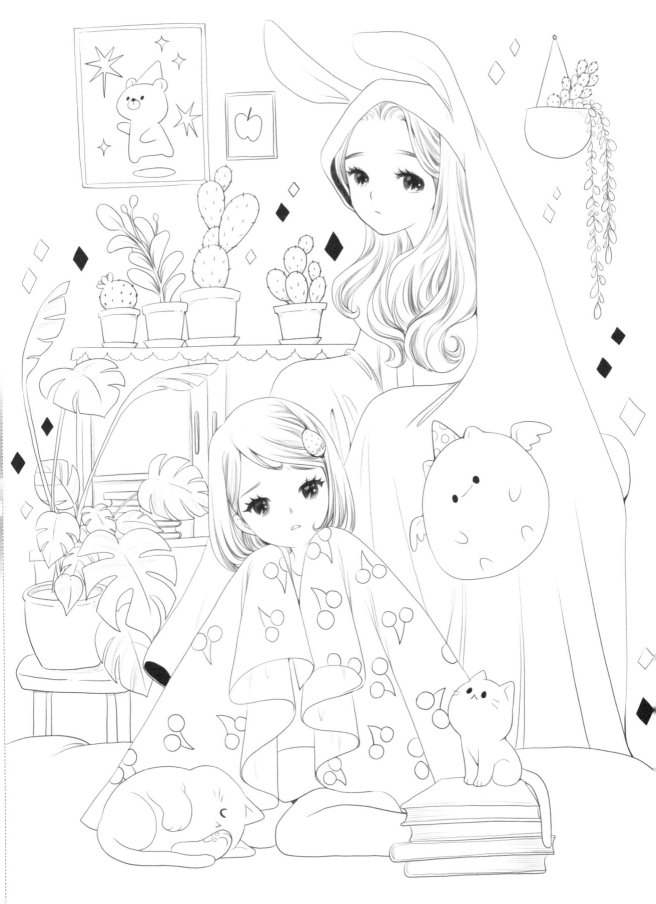

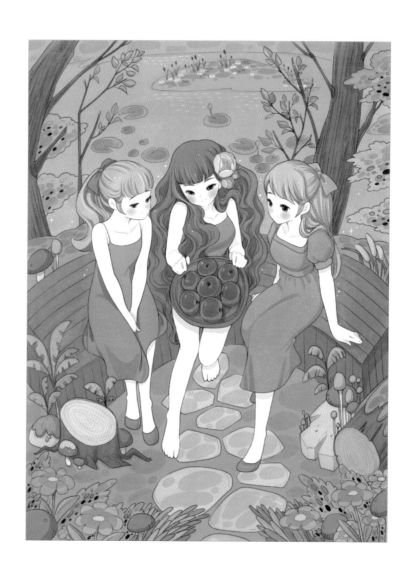

分享的愈多，得到愈多

想與他人分享美好事物的心情彌足珍貴，
緩緩綻放的笑容，流露出興奮光芒的眼神。
小小的果實蘊含著豐富的心意，
懂得給予是種快樂的人，會毫不猶豫地分享。

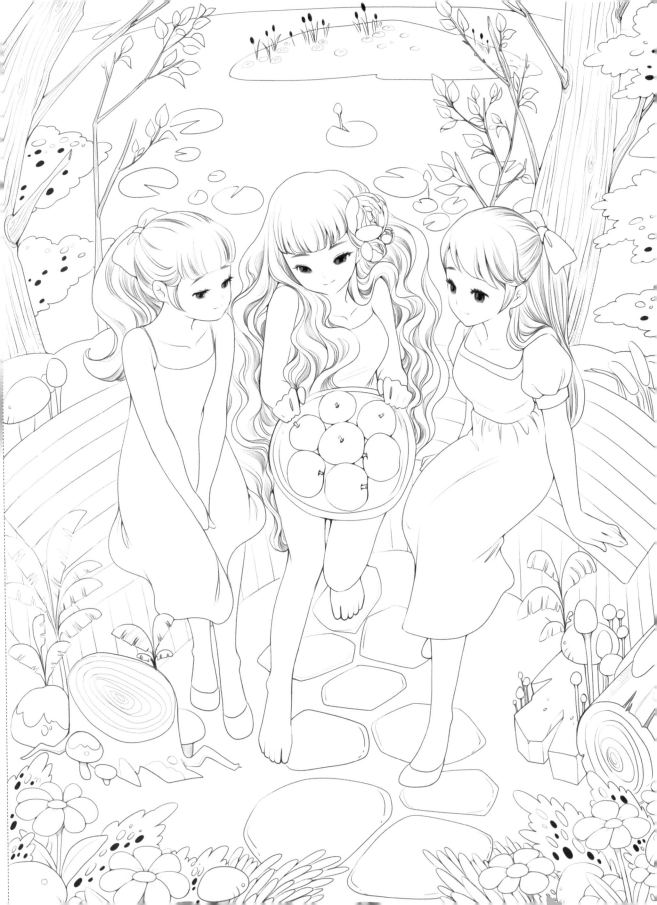

噓！這是祕密

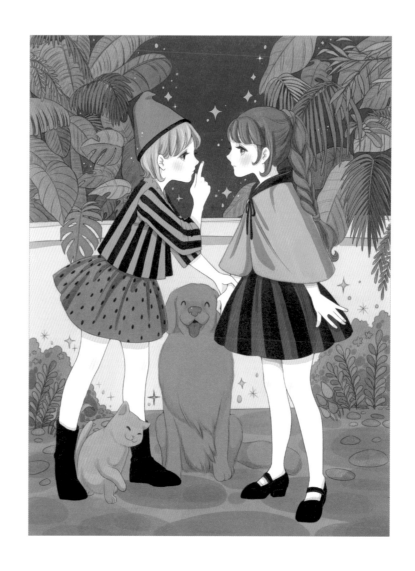

當村莊完全被黑暗籠罩時，
跟隨精靈踏上冒險吧！
「噓！不可以告訴任何人。」
女孩眨著眼睛，靜靜地點點頭。

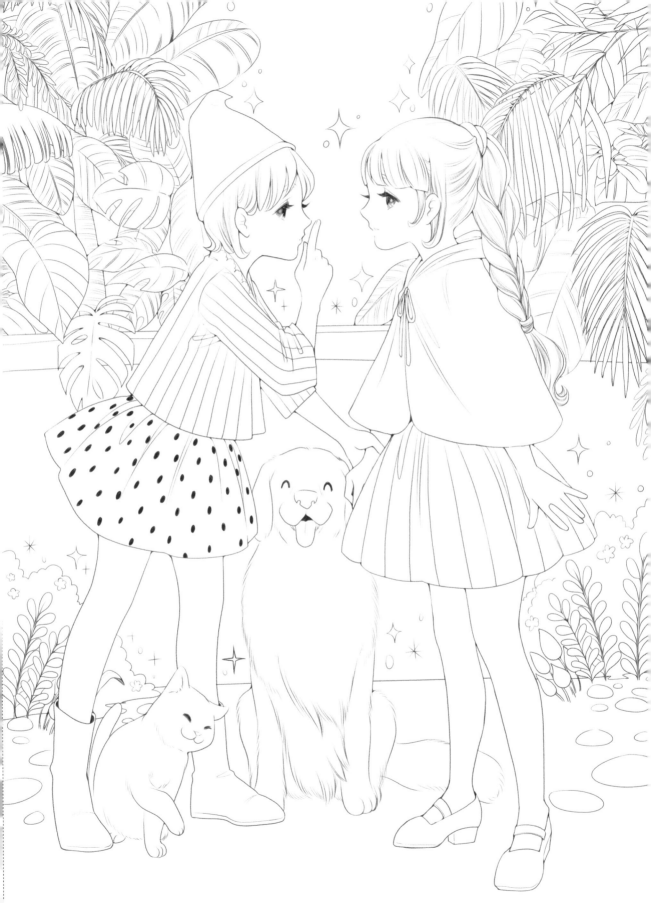

等待之後

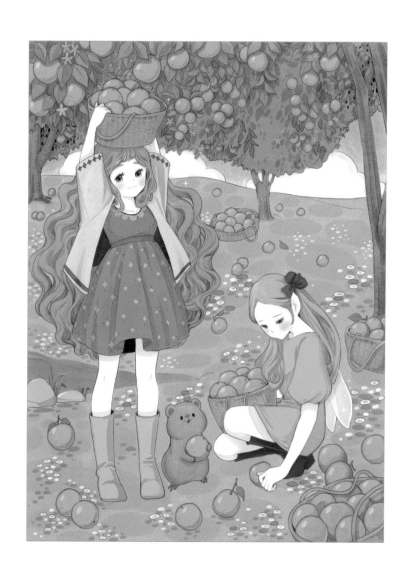

豐收的季節到了。
籃子裡裝滿了甜美的水果。
「到處都是水果呢！」
等待之後迎來的，是加倍的幸福。
「來吧，是收穫的時候了！」

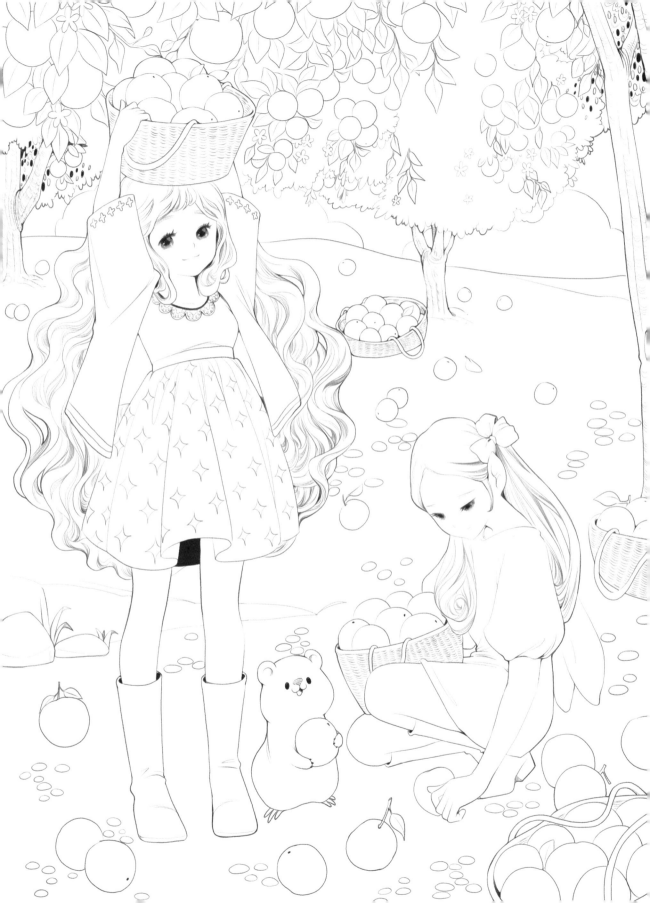

開心是因為有你

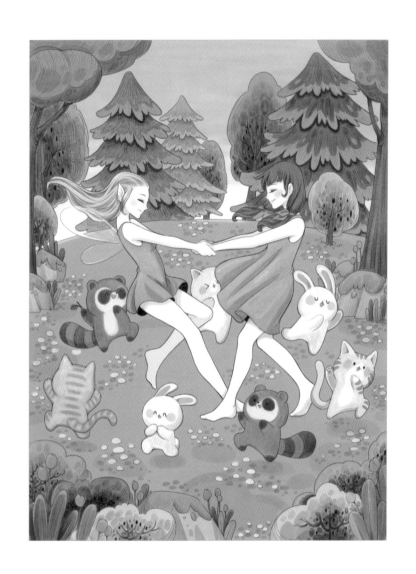

在蟲鳴譜成的音樂聲中，一起跳舞吧！
大家在一起，真是快樂。
這是一個被純粹喜悅所圍繞的時刻。

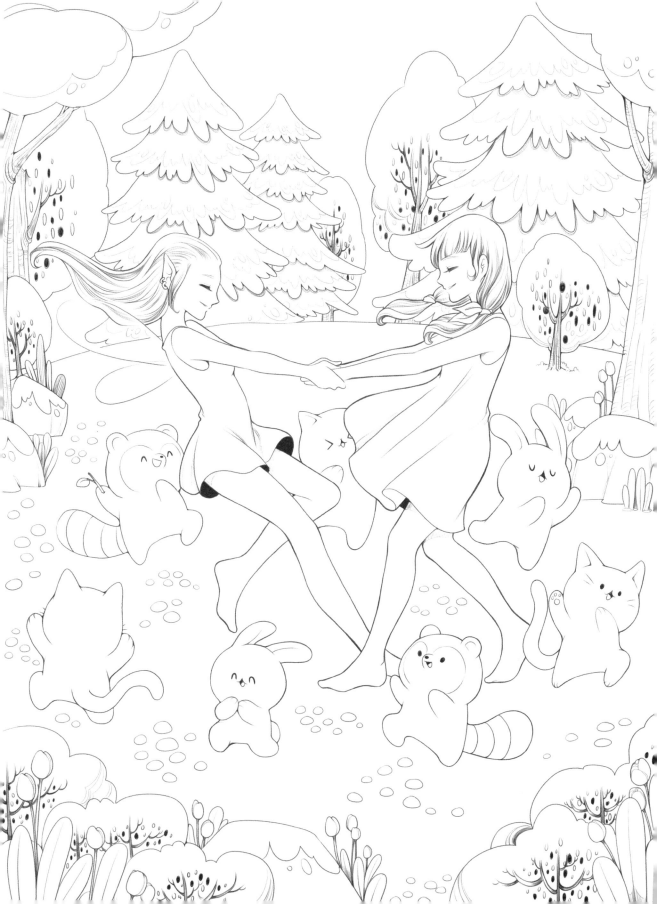

休息一下
就好了

會找到出路的

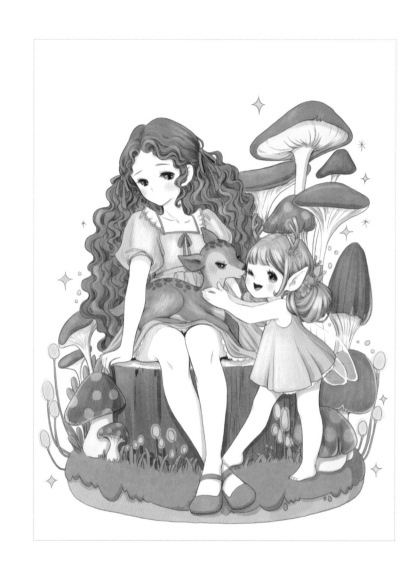

「我迷路了，這是哪裡？」
我在森林裡逛累了，疲憊地坐下來時，
灌木叢後面突然出現了一個精靈。
她毫不猶豫地走近，帶著微笑向我伸出雙手。
「別擔心！會找到出路的，處處都有路。」

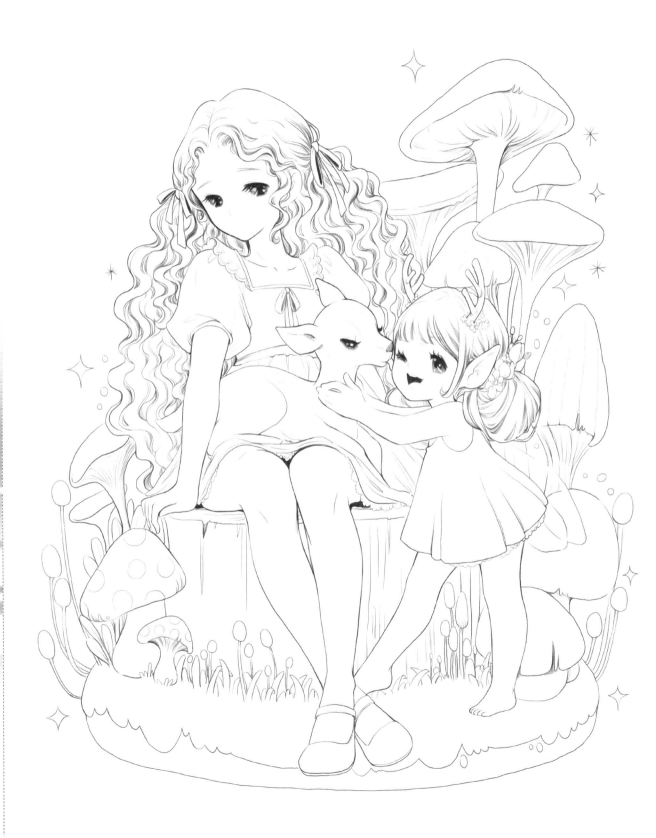

午後的野餐

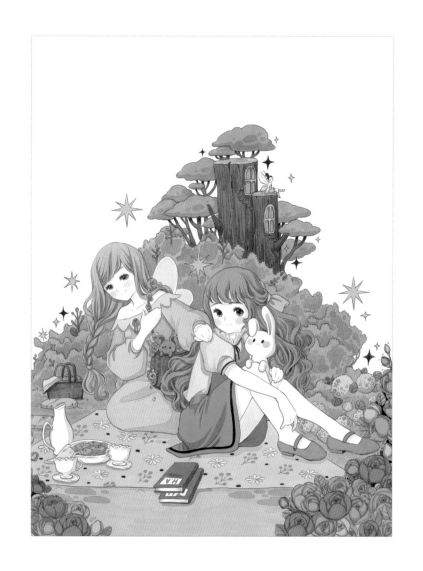

溫暖的陽光與草地的氣味，
紅茶和餅乾香甜氣味撲鼻而來，
與珍惜的朋友一起悠哉小憩。
有時你需要的，只是讓時間靜靜地流逝。
這裡是我們的祕密基地。

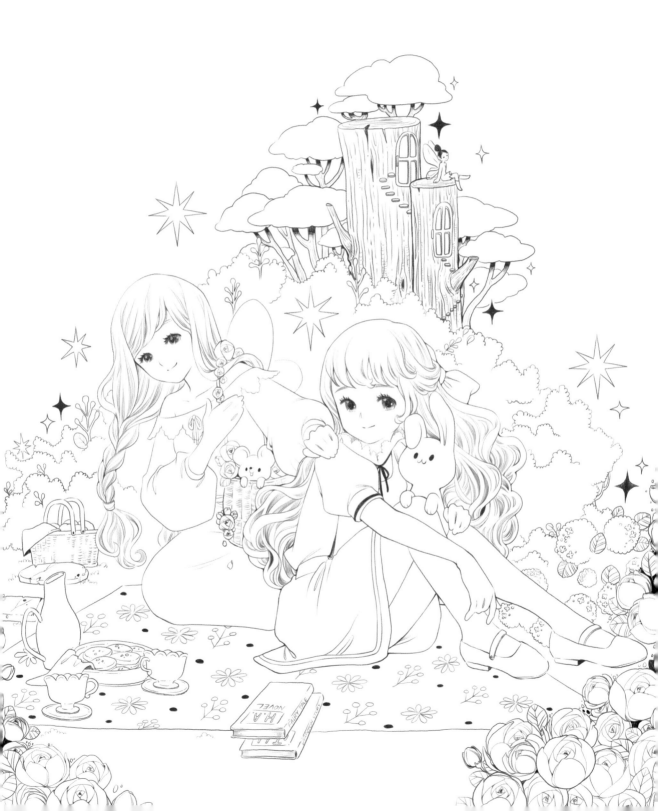

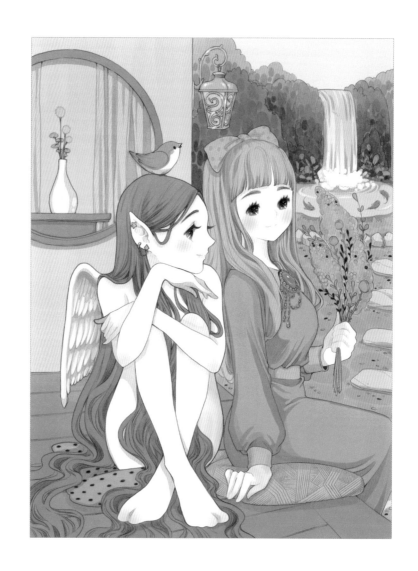

席地而坐

坐在地板上，聽著流水聲，

我想起了曾經和你分享的快樂故事。

溫柔的聲音，溫暖的心情，一段寧靜的午後時光。

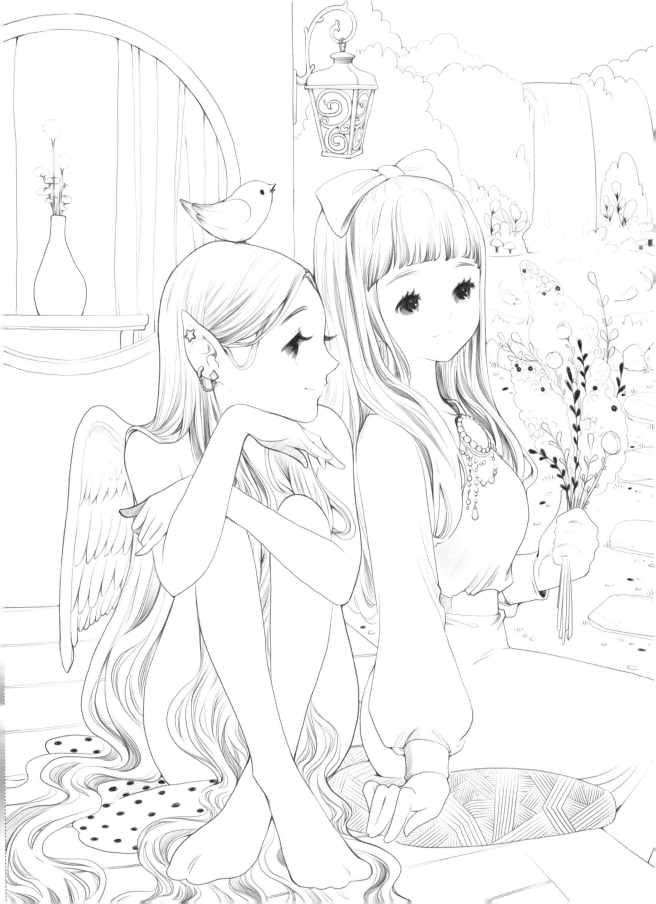

讓想像力飛翔

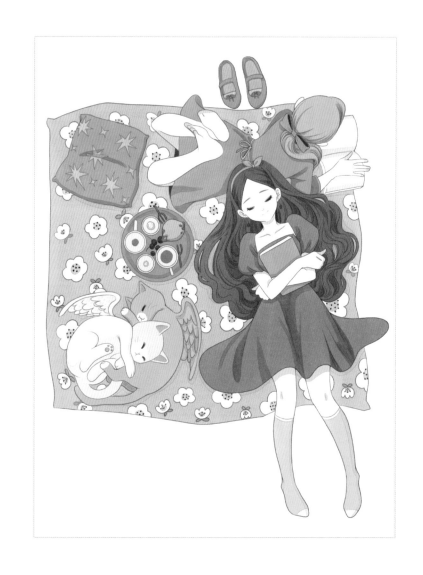

我在閱讀時輕輕地閉上雙眼，
任由腦海中的想像之旅悄悄揭開序幕，
那裡有一隻長著翅膀的貓。
在我的想像世界裡，一切都有無限可能。

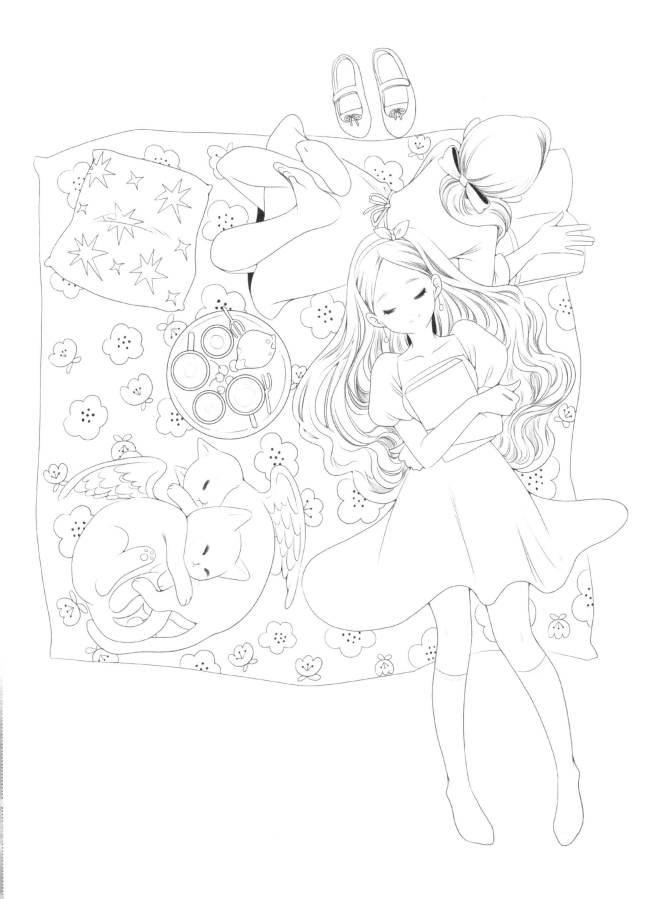

祝你有個好夢

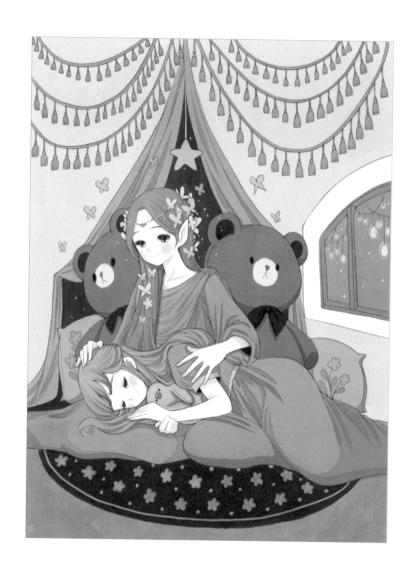

疲憊的一天終於結束，你回來了。

來吧！躺在我的膝蓋上。

「拋開一切煩惱，

祝你有個好夢。」

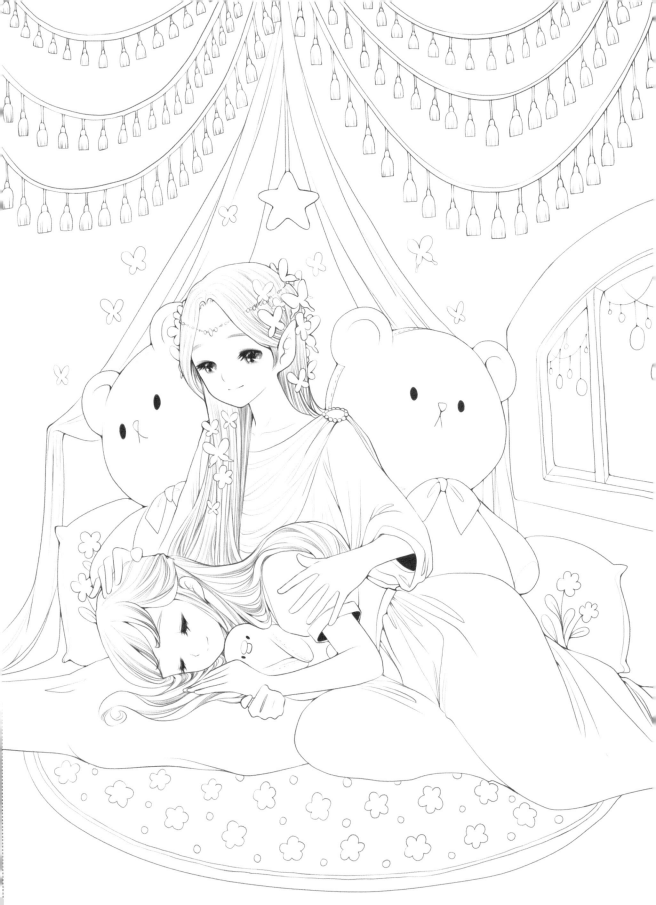

紫藤下

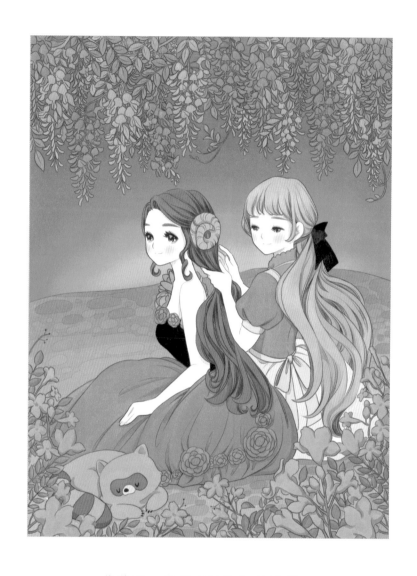

紫藤下，當天空被染紅的時候，
我想起了觸碰你的頭髮的那一刻，以及我們的對話。
我喜歡你不畏懼任何開始、閃閃發亮的眼神。
我會永遠在背後支持你。

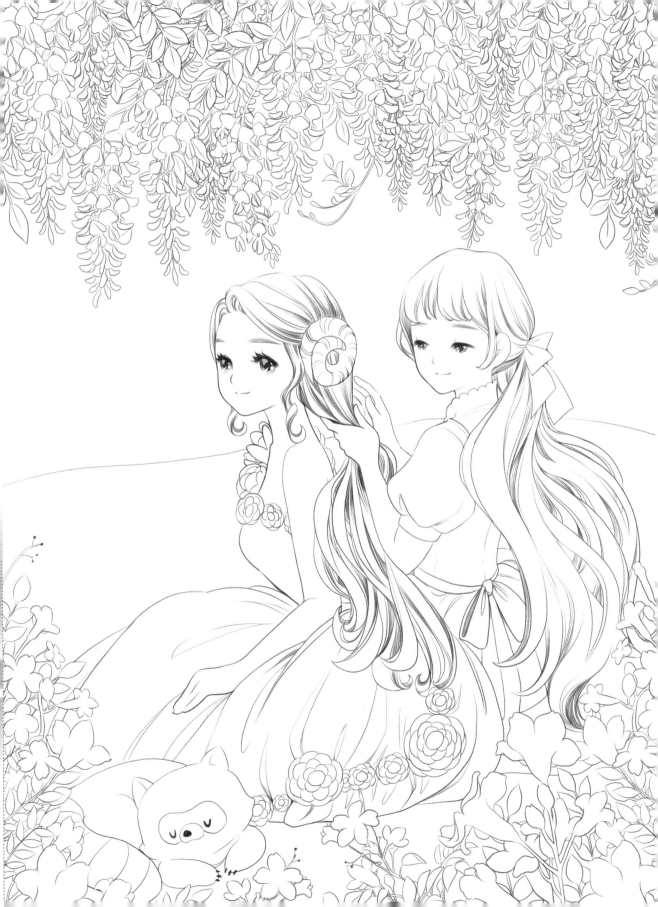

是時候好好休息一下

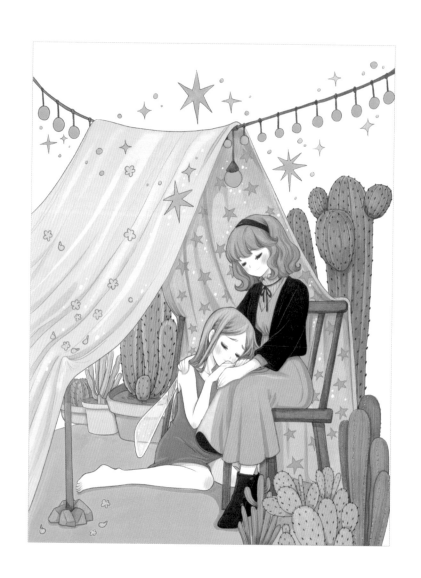

你的心有如乾涸沙漠般荒涼，令人疼惜。
我會安慰你傷痕累累的心。
「在這裡，你隨時都可以好好的休息，
想停留多久都可以，
我會一直在這裡。」

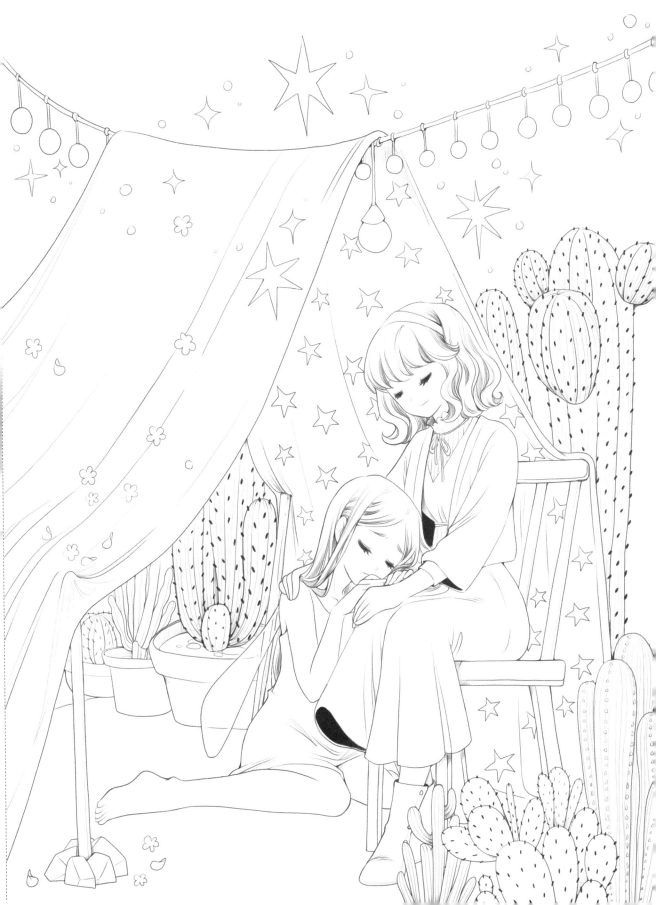

屬於你的季節

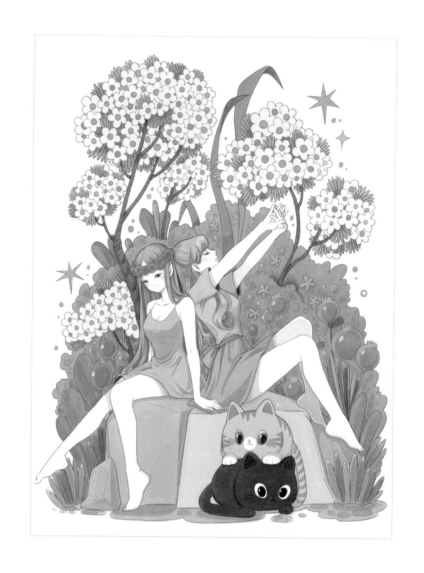

時間在我心裡靜靜地流淌。
花朵盛開，散發著濃郁的香味。
是時候伸展一下身體，深呼吸，然後繼續前進。
屬於你的季節已經到來！

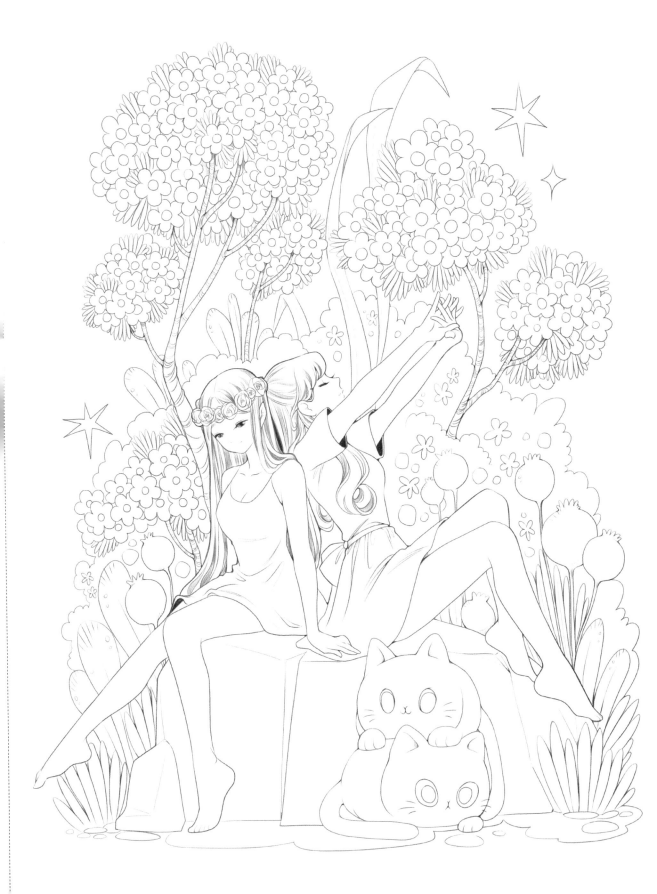

我需要時間

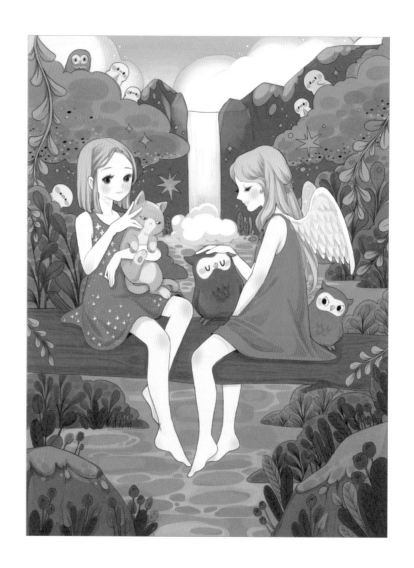

心門沒有那麼容易打開，
每個人情緒起伏的節奏不同。
以誠實且舒適的姿態慢慢接近，
真誠的溝通需要時間。

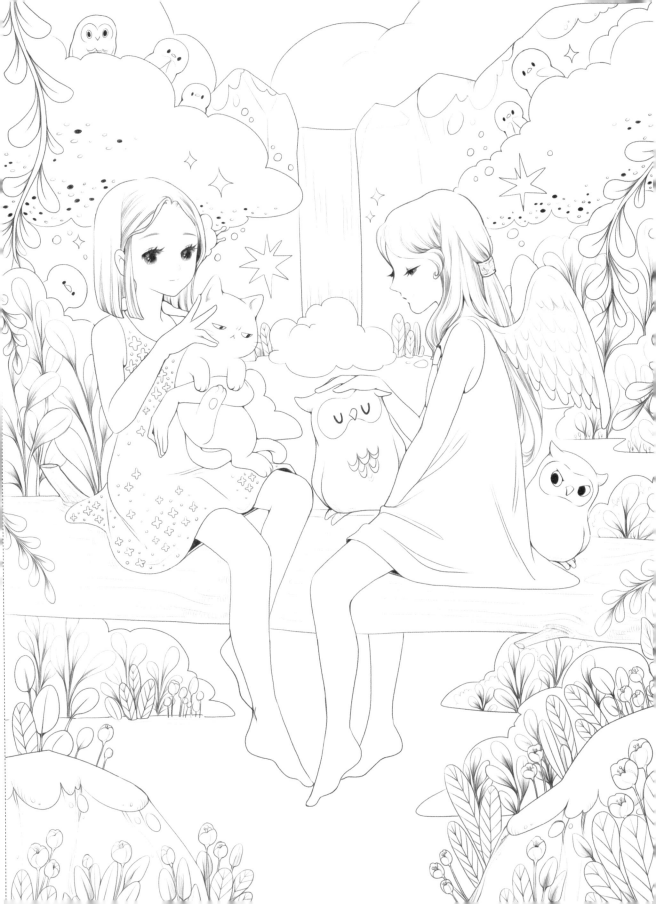

微風拂過山坡

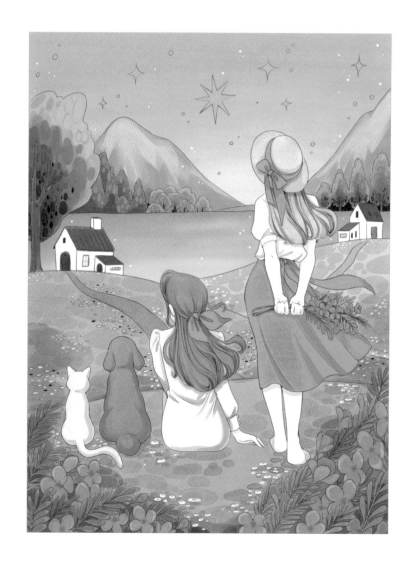

微風輕撫臉頰，喚起了回憶。
遠處依然有湛藍的湖水，而天邊的雲彩已經消逝，
星星開始在空中閃耀。
對你的思念至今依然在我心深處縈繞。

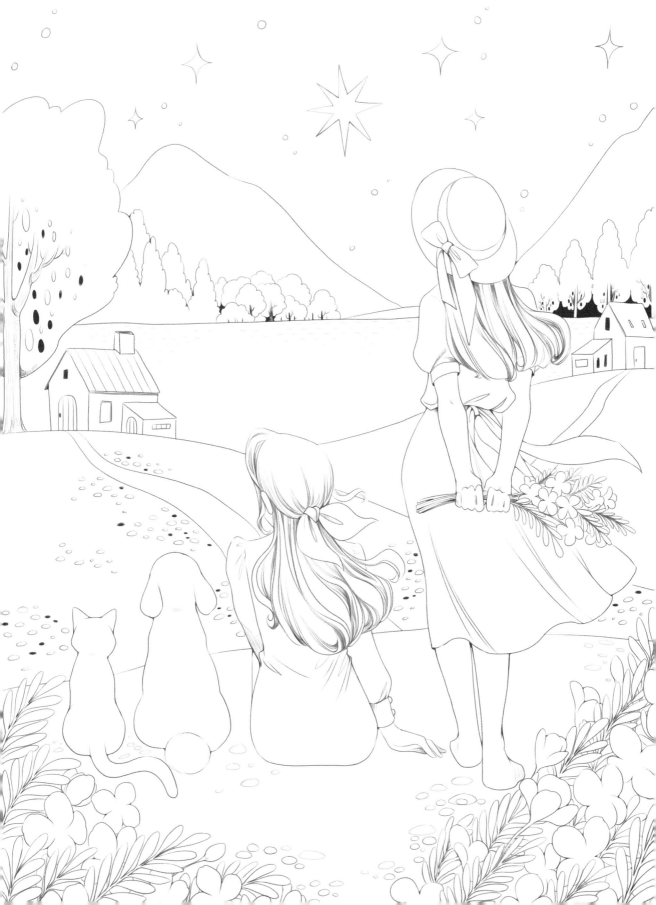